魏碑集唐诗

于魁荣 编著

出版说明

书法与古代诗歌是中华民族珍贵的文化遗产，具有极高的美学价值，深受人民群众的喜爱。书写和欣赏诗书合璧的作品，能使人获得双重的美感享受。

魏碑上承篆、隶，下启楷则，书法面貌焕然一新。清末康有为说，北碑莫盛于魏，莫备于魏。其体裁俊伟，其笔气深厚。意态跳宕，长短大小各因其体，分行布白自妙其致。寓变化于整齐之中，藏奇崛于方平之内，皆极精彩。他认为，魏碑具有十美：一曰魄力雄强，二曰气象浑穆，三曰笔法跳越，四曰点画峻厚，五曰意态奇逸，六曰精神飞动，七曰兴趣酣足，八曰骨法洞达，九曰结构天成，十曰血肉丰美。很多学习书法的人都要临写魏碑。

《魏碑集唐诗》是根据人们学习和欣赏的需要编写的。书中例字是从《张猛龙碑》《敬史君碑》《高贞碑》《崔敬邕墓志》《刁遵墓志》《张黑女墓志》《石夫人墓志》《魏灵藏造像》等碑中集出。

本帖选取五十首诗，与书法相结合，按诗的内容集字，每首诗旁均有简体字对照。后附文介绍《张猛龙碑》用笔与结字特点，供初学者参考。

目录

虞世南 蝉 …… 二

王勃 山中 …… 四

骆宾王 易水送别 …… 六

王之涣 登鹳雀楼 …… 八

孟浩然 春晓 …… 一〇

孟浩然 宿建德江 …… 一二

王涯 陇上行 …… 一四

王维 山居秋暝（节选） …… 一六

王维 杂诗 …… 一八

王维 鹿柴 …… 二〇

王维 鸟鸣涧 …… 二三

裴迪 送崔九 …… 二四

祖咏 终南望余雪 …… 二六

苏颋 汾上惊秋 …… 二八

李白 秋浦歌 …… 三〇

卢纶 塞下曲（其二） …… 三二

刘长卿 逢雪宿芙蓉山主人 …… 三四

李绅 悯农（其一） …… 三六

杜甫 八阵图 …… 三八

杜甫 春夜喜雨（节选） …… 四〇

张祜 宫词 …… 四二

李贺 马诗（其五） …… 四四

韦应物 秋夜寄邱员外 …… 四六

许浑 长安早春怀江南 …… 四八

薛莹 秋日湖上 …… 五〇

贾岛 寻隐者不遇 …… 五二

杜甫　江南逢李龟年 …… 五四

贺知章　咏柳 …… 五六

贺知章　回乡偶书 …… 五八

王之涣　凉州词 …… 六〇

王昌龄　从军行 …… 六二

王昌龄　芙蓉楼送辛渐 …… 六四

王昌龄　出塞 …… 六六

张旭　桃花溪 …… 六八

李白　望天门山 …… 七〇

李白　黄鹤楼送孟浩然之广陵 …… 七二

高适　别董大 …… 七四

刘禹锡　乌衣巷 …… 七六

张继　枫桥夜泊 …… 七八

韩翃　寒食 …… 八〇

颜真卿　劝学 …… 八二

杨巨源　城东早春 …… 八四

李益　夜上受降城闻笛 …… 八六

韦应物　滁州西涧 …… 八八

令狐楚　赴东都别牡丹 …… 九〇

白居易　大林寺桃花 …… 九二

崔护　题都城南庄 …… 九四

杜牧　山行 …… 九六

杜牧　秋夕 …… 九八

柳中庸　征人怨 …… 一〇〇

《张猛龙碑》用笔与结字特点 …… 一〇二

魏碑集唐诗

蝉

虞世南

垂緌饮清露，
流响出疏桐。
居高声自远，
非是藉秋风。

『居』字头较窄，撇向左下伸出，包围右下的部件。为使结字美观、字势平稳，『古』横向左伸出撇外。右上方方折较重，右下的折是圆折，较轻。

『响』的繁体字『響』，笔画繁多，按『密者匀之』的办法安排。上半中间部分缩短，给『音』上部笔画让出位置。『音』横长，起托上盖下作用。字势布白清晰，密而不挤。

垂緌飲清露
流響出疏桐
居高聲自遠
非是藉秋風

山中

王勃

长江悲已滞，
万里念将归。
况属高风晚，
山山黄叶飞。

「属」字是半包围结构，左上包右下，被包围部分较宽大。「属」字运笔呈方，底部左竖写成三角形，右边折钩也见棱见角。

「悲」字上窄下宽，上密下疏，上部取敛势，下部取放势。心字底左点呈三角形，较为粗重。右钩呈三角形，用笔也很重。

長江
悲
巳
滞

萬里
念
將
歸

況
屬
高
鳳
晚

山
山
黃
葉
飛

易水送别

骆宾王

此地别燕丹，
壮士发冲冠。
昔时人已没，
今日水犹寒。

「燕」字呈下宽上窄的梯形，笔画左右对称，布白均匀。字头笔顺为：竖，横，横，竖。右横缩短，右竖略上伸。字底左右点向里斜，中间是两个竖点。

「丹」字是穿插结构的方形字。横与右边竖钩长短相等。第一笔撇上细下粗，第二笔横折钩上重下轻，出钩锐利。内点收笔指向右下与横相接。布白规整，内部宽舒。

此地别燕丹
壮士髪衝冠
昔時人已没
今日水猶寒

登鹳雀楼 王之涣

白日依山尽，

黄河入海流。

欲穷千里目，

更上一层楼。

「依」字第一笔撇，藏锋斜按，转笔向左下出撇，撇较直。右半「衣」上点重，下部笔画较轻，最后的撇、捺也缩写成点，下点轻。

「尽」的繁体字「盡」，上横起笔呈方，长而右略高，底横则取平势。竖直上伸，处在中心线上，左右笔画对称，重心平稳。

白日依山盡
黃河入海流
欲窮千里目
更上一層樓

春晓

孟浩然

春眠不觉晓，
处处闻啼鸟。
夜来风雨声，
花落知多少。

『知』字右让左，左部两撇长短曲度不同，两横也有长短和起笔、收笔的区别。右部『口』向下安排。

『少』字长撇向左下伸展，注意掌握撇的曲度和斜度。右点写在撇的右边，留有距离。字势上部笔画疏散，右下留有大块空白。

春眠不覺曉

處處聞啼鳥

夜來風雨聲

花落知多少

宿建德江

孟浩然

移舟泊烟渚，

日暮客愁新。

野旷天低树，

江清月近人。

『树』的繁体字『樹』，左中右三部分宽窄不一。左部略宽，第一笔横向左伸出，笔画较重。中部紧靠左部，笔画搭配紧密。右部竖画较细，向下伸，钩很重，点略靠下。

『新』字右让左，左高右低，左重右轻。左部分上轻下重、上密下疏，三个横斜向平行。右部斤字旁写法是上为平撇，第二笔为竖撇，写成短竖，第三笔横略向右伸，末笔竖下伸，写成竖钩。

移舟泊烟渚

日暮客愁新

野曠天低樹

江清月近人

陇上行

王涯

负羽到边州，
鸣笳度陇头。
云黄知塞近，
草白见边秋。

「头」的繁体字「頭」，起收皆为方笔，折处也是方折。右部「頁」上横重，与「貝」之间空白大，有举头向右上看的倾向。横折竖上重下细，下伸还带出小钩。内部小横很细。全字布白清晰，结字新颖。

「见」的繁体字「見」，上部外框大小适中，内部小横左靠，布白清晰。下部两画较重，左撇弯转柔韧，竖弯钩出钩前挫动笔毫，蓄势向上出钩，用笔较重。

負羽到邊州
鳴箹度隴頭
雲黃知塞近
草白見邊秋

山居秋暝（节选）　王维

空山新雨后，

天气晚来秋。

明月松间照，

清泉石上流。

『后』的繁体字『後』，左旁是篆书写法，位占全字三分之一。右部上窄下宽，下部两个左撇粗细和曲度有变化。捺向右下伸出，使字的重心稳住。

『气』的繁体字『氣』，第二笔小横左尖右粗，第二笔横左低右高。第四笔背抛钩为主笔，折处见棱角，钩笔重且出钩锐利。『米』紧靠主笔，四点起笔、收笔形态有别，方向也有变化。

空山新雨後
天氣晚來秋
明月松間照
清泉石上流

杂诗

王维

君自故乡来，
应知故乡事。
来日绮窗前，
寒梅着花未。

『绮』的异体字『綺』，左窄右略宽，
上部笔画密集，下部留有大块空白，
全字起笔呈方，笔画劲健。

『来』字横与竖相交的位置、角度
和长度都很重要，应妥善安排。上
部两点左重右轻，相互呼应。中竖
挺直。下部撇捺开张，左短右长。

若自故鄉來
應知故鄉事
來日綺窗前
寒梅著花未

鹿柴

王维

空山不见人，
但闻人语响。
返景入深林，
复照青苔上。

「复」的繁体字「復」，左右之间距离较大，使字宽舒。右下两撇，一个稍直一个较弯，不平行。末笔是一个反捺。

「照」字上部左小右大，「日」上提，右上的点撇，点重撇长，「口」下移。底部四点，左点左斜，其他三点右斜。全字结体宽舒独特。

空山不見人，但聞人語響。返景入深林，復照青苔上。

鸟鸣涧

王 维

人闲桂花落，
夜静春山空。
月出惊山鸟，
时鸣春涧中。

「时」的繁体字「時」，「日」占三分之一，位置对准「寺」的上横和下横。右部第二横左低右高，第三横左重右轻，提锋收笔。竖钩下伸，顿笔提钩，与点相迎。点呈三角形，出锋指向右下方。

「涧」的繁体字「澗」，散水旁下点重，向右上挑。右部两扇门左小右大，两竖取背势。内部「日」上靠，右边空白较大。

人闲桂花落
夜静春山空
月出惊山鸟
时鸣春涧中

送崔九

裴迪

归山深浅去，
须尽丘壑美。
莫学武陵人，
暂游桃源里。

武

『武』字长横向左尽力伸展，第七画戈钩较直，向右上出钩，开阔了内部的空间。『止』上贴，藏在长横下面。

陵

『陵』的异体字『陵』，左旁竖直，左耳用笔圆转。右部分上窄下宽，上轻下重。两撇一直一曲，捺较重。左右两部相直补空，结字紧密。

歸山深淺去
須盡丘壑美
莫學武陵人
暫遊桃源裡

终南望余雪　祖咏

终南阴岭秀，
积雪浮云端。
林表明霁色，
城中增暮寒。

「秀」字上小下大，上为平撇，横长竖短。末笔横折弯钩横向笔画向左伸，前两折不重按，第三折上提，再折笔下行取直势，钩较重。

「终」的繁体字「終」，左长右短。左旁三点下沉，角度大小都有变化。右半下部两点向上收拢。

终南阴岭秀

积雪浮云端

林表明霁色

城中增暮寒

汾上惊秋

苏颋

北风吹白云，
万里渡河汾。
心绪逢摇落，
秋声不可闻。

『万』的繁体字『萬』，用笔呈方形，
左下点竖写成三角形，折处见棱角。
全字字头左移，中部笔画略向右，
笔画错落有致。全字笔画粗重，字
势雄伟。

『声』的繁体字『聲』，上宽，中
间宽舒，左撇、右捺向两侧伸展，
盖住下部笔画。『耳』上贴，横平
竖直。笔画疏密得宜，字势均衡。

北風吹白雲
萬里渡河汾
心緒逢搖落
秋聲不可聞

秋浦歌　李白

白发三千丈，
缘愁似个长。
不知明镜里，
何处得秋霜。

『缘』的繁体字『緣』，全是方笔，笔画强劲。左右两部分结字紧密，紧而不挤，布白清晰。

『镜』的繁体字『鏡』，左右两部分都是上窄下宽，依靠紧密。整个字也呈上窄下宽的梯形。全字布白匀称，笔画穿插巧妙。

白髮三千丈
緣愁似箇長
不知明鏡裡
何處得秋霜

塞下曲（其二）卢纶

林暗草惊风，

将军夜引弓。

平明寻白羽，

没在石棱中。

「林」字两个「木」相并，对应的笔画高低、长短、粗细都不同。两竖平行，左撇、右捺向下伸展，使字势端稳。

「军」的繁体字「軍」，中竖是主笔，又直又正，在字中起决定作用。中竖两侧力度均衡，字势稳定。

林暗草驚風
將軍夜引弓
平明尋白羽
沒在石棱中

逢雪宿芙蓉山主人

刘长卿

日暮苍山远，

天寒白屋贫。

柴门闻犬吠，

风雪夜归人。

『白』字上撇呈方形，折也呈方形，笔画厚重。内部小横写在框中，上下左右都有空白，字体疏朗。

『柴』字上部竖细，有两竖上伸。横较粗，斜向右上。下部『木』横画左伸右缩，两点很重，使字保持重心稳定。

日暮蒼山遠

天寒白屋貧

柴門聞犬吠

風雪夜歸人

悯农（其一） 李绅

春种一粒粟，

秋收万颗子。

四海无闲田，

农夫犹饿死。

『夫』字上密下疏，两横起笔有别，斜向平行，撇捺舒展，左右对称。

『子』字上端笔画很重，中间的横也十分强健，竖钩垂直，钩笔重。全字笔画相互依存。

春種一粒粟

秋收萬顆子

四海無閒田

農夫猶餓死

八阵图

杜甫

功盖三分国，
名成八阵图。
江流石不转，
遗恨失吞吴。

「国」的繁体字「國」，为全包围结构，外框大小适中。内部笔画略细，布白匀称而不拥挤。

「图」的繁体字「圖」，原是全包围结构，此字没有外框，用内部笔画代之。长横为主笔，决定字的宽度。下部「田」是全包围结构，左右竖相同，内部横平竖直，布白清晰。

功盖三分国
名成八阵图
江流石不转
遗恨失吞吴

春夜喜雨（节选）

杜甫

好雨知时节，

当春乃发生。

随风潜入夜，

润物细无声。

「春」字三横斜向平行，起笔重，收笔轻。撇长，向左下伸出，捺向右下伸，与撇对称。「日」较小，上靠。

「节」的异体字「莭」，草字头左移，在「艮」之上。「艮」底横左展。「卩」下移，竖向下伸。全字结构错落有致。

好雨知時節
當春乃發生
隨風潛入夜
潤物細無聲

宫词

张祜

故国三千里，
深宫二十年。
一声何满子，
双泪落君前。

『何』字撇较直，左竖短。横向上凸出。竖钩向外曲张，造成中间部分广阔，与内部的『口』取向势。

『泪』的异体字『淚』，左旁上提挑点很重，右边左撇细，伸到挑点之下。右侧上端是横点，下部撇捺对称，结体严谨。

故國三千里
深宮二十年
一聲何滿子
雙淚落君前

马诗（其五） 李贺

大漠沙如雪，
燕山月似钩。
何当金络脑，
快走踏清秋。

「金」字撇特别长，而且粗壮，是主笔。右捺则细短，撇高捺低，这是《张猛龙碑》结字一个重要特征。下部笔画上靠，在字头覆盖之下。

「秋」字左旁上点短小，为右边笔画让出位置。右半「火」两点很低。撇上段直，底部向左弯。全字撇捺对称，字势外疏内密。

大漠沙如雪

燕山月似钩

何当金络脑

快走踏清秋

秋夜寄邱员外 韦应物

怀君属秋夜，
散步咏凉天。
空山松子落，
幽人应未眠。

『怀』的异体字『懷』，左旁竖直劲挺，左点在竖的中部，右点靠上。右半『㥑』写得很大，『衣』适当收缩，撇、捺都较短。

『君』字的几个横斜向平行，间距相等，二三横写得很长。撇向左下伸展。『口』呈扁形，使字端稳。

懷君屬秋夜
散步詠涼天
空山松子落
幽人應未眠

长安早春怀江南

许浑

云月有归处，
故山清洛南。
如何一花发，
春梦遍江潭。

「归」的繁体字「歸」，左下的提画很长，向左延伸。右部右上端的折是方折，用笔粗重。下部竖较细，位置偏右，向下伸，使左右部分笔势平衡，字势安稳。

「潭」字形体方正。左窄右宽，结字严谨。左旁挑点很重，向上挑出。右部两个折笔法不同：一个是向上挫笔，再向下折笔运行，取背势；一个是折处向下重按，折笔下行，取向势。

雲月有歸處
故山清洛南
如何一花發
春夢遍江潭

秋日湖上

薛莹

落日五湖游，
烟波处处愁。
沉浮千古事，
谁与问东流。

『浮』字用笔浑厚，左让右。散水旁较小，略上提。右部笔画以竖钩定位，左宽右窄，几个横向笔画非常突出。底钩重，字势沉稳。

『沉』字线条浑厚，左窄右宽，左长右扁。左旁第三笔很重，向下沉。右半横钩不要写宽，只盖住下端笔画。

落日五湖遊
烟波處處愁
浮沉千古事
誰與問東流

寻隐者不遇　贾　岛

松下问童子，

言师采药去。

只在此山中，

云深不知处。

『深』字左旁三点都呈三角形，出
锋都指向右。右部上横细，钩重，
呈三角形。下边『木』竖画略靠右，
横左伸右缩，撇长。捺成长点，不
向右下伸。

『此』字第三笔小横写成小竖，第
四笔是与第五笔小横连写成一长横，
长横左低右高。四个竖向笔画间距、
粗细都有变化。末笔下部向右弯转，
结字巧妙。

松下問童子
言師採藥去
祇在此山中
雲深不知處

江南逢李龟年

杜甫

岐王宅里寻常见，
崔九堂前几度闻。
正是江南好风景，
落花时节又逢君。

『王』字上下横长度大致相同，一平一稍曲。竖画垂直，稍向右偏。

『正』字与行书写法相似。上横露锋入笔，斜按，顺势向右行笔，提锋收笔。底横带钩上挑。中点较重，与右点笔断意连。

岐王宅裡尋常見

崔九堂前幾度聞

正是江南好風景

落花時節又逢君

咏柳

贺知章

碧玉妆成一树高，
万条垂下绿丝绦。
不知细叶谁裁出，
二月春风似剪刀。

『出』字五个笔画都是逆锋入笔，各竖画的角度有细微的变化。上边横斜向右上，下边横是平的，结字精彩。

『风』的繁体字『風』，第一笔与第二笔取背势，背抛钩为主笔，向右下伸得很长，笔画鲜明舒展。内部笔画密集。

碧玉妝成一樹髙
萬條垂下綠絲絲
不知細葉誰裁出
二月春風似剪刀

回乡偶书 贺知章

少小离家老大回，
乡音无改鬓毛衰。
儿童相见不相识，
笑问客从何处来。

「小」字两点向下安排，这样中竖
才能站得住，字势平稳。左点呈三
角形，又重又大，离中竖远些，成
了字的主笔。

「识」的繁体字「識」，左中右三
部分结字紧密，但密而不挤，笔画
迎让穿插得体，内部空白清晰。「口」
与「日」形态不同。戈钩右伸，钩
要小。

少小離家先大面
鄉音無攺鬢毛襄
兒童相見不相識
笑問客從何處來

凉州词　　王之涣

黄河远上白云间，
一片孤城万仞山。
羌笛何须怨杨柳，
春风不度玉门关。

『河』字水旁三点都是三角形，上点指向左下，中点指向下，下点指向右上。右部横画右伸，竖钩位置偏右，并向外曲张，使中间部分开阔。内部『口』取向势，位置上靠。

『黄』字横向右伸，中间『由』向右偏移，下部两点左大右小，使字势平衡。

黄河远上白云间

一片孤城万仞山

羌笛何须怨杨柳

春风不度玉门关

从军行

王昌龄

烽火城西百尺楼，

黄昏独坐海风秋。

更吹羌笛关山月，

无那金闺万里愁。

『城』字起笔多呈方形，左旁横斜竖直。戈钩为主笔，中锋运行，向右下伸展，曲度极小，劲挺有力。三撇长短、斜度不同。点呈三角形，字势劲峭。

『西』字上横左粗右稍细，取平势。下部左竖较重。折处顿笔呈方，下行稍向内斜。底横平，两竖穿插，分割出的空白不等。

烽火城西百尺樓
黃昏獨上海風秋
更吹羌笛關山月
無那金閨萬里愁

芙蓉楼送辛渐 王昌龄

寒雨连江夜入吴，
平明送客楚山孤。
洛阳亲友如相问，
一片冰心在玉壶。

『阳』的繁体字『陽』，左旁上提，上下轻。右部中横向左伸出，下部的撇斜向平行，都较长。全字结体紧密。

『心』字左点呈三角形，向右上挑出。右点露锋起笔，头尖尾圆。心钩曲度大，钩重，环抱中间一点。

寒雨連江夜入吳

平明送客楚山孤

洛陽親友如相問

一片冰心在玉壺

出塞

王昌龄

秦时明月汉时关，
万里长征人未还。
但使龙城飞将在，
不教胡马度阴山。

『秦』字三横平行，左低右高，撇捺向左右两侧伸展，『禾』处于下部正中，上贴。

『汉』的繁体字『漢』，左旁三点有轻有重，处在一条弧线上，位置略上提。右部横向笔画斜向平行，间距均匀。撇向左下伸出，舒畅自如。最后一点较重，稳定字的重心。

秦時明月漢時關
萬里長征人未還
但使龍城飛將在
不教胡馬度陰山

桃花溪

张旭

隐隐飞桥隔野烟，
石矶西畔问渔船。
桃花尽日随流水，
洞在清溪何处边。

『飞』的繁体字『飛』，左右两侧取背势，中竖垂直。以中竖为中心，笔画向四周扩散。横折斜弯钩向右上扬起，字势欲飞。

『水』字中竖挺直，出钩锐利。左边的提与右边的撇，都在竖的中部靠上。左撇长，向左下伸出，捺向右下伸展。左右笔势均衡，使中竖安稳。

隱隱飛橋隔野烟
石磯西畔問漁舩
桃花盡日隨流水
洞在清溪何處邊

望天门山

李白

天门中断楚江开，
碧水东流至此回。
两岸青山相对出，
孤帆一片日边来。

「东」的繁体字「東」，上横左粗右细。中部左右两竖，均向内斜。内部横画短小靠左，右边空白较大。竖粗重垂直，撇捺都写得舒畅自如，字势厚重。

「碧」字上下结构，下部「石」占位大，上部两个部件相并，各约占一半。右上「白」的小撇与竖写成一笔，似有似无。笔势多用方笔，如横起笔斜切，笔锋外露，折处也是方折。

天門中斷楚江開
碧水東流至此回
兩岸青山相對出
孤帆一片日邊來

黄鹤楼送孟浩然之广陵

李白

故人西辞黄鹤楼，

烟花三月下扬州。

孤帆远影碧空尽，

惟见长江天际流。

『州』字左为竖撇，下部较重。中竖竖直，收笔顿，蓄势带出小钩。右竖钩稍长稍重，力量内含。六个笔画间距不等，由左往右依次加高。

『惟』字左旁直竖，上粗下略细，两点左大右小。右部撇长而粗壮，使右部宽大。竖直下伸，四个横安排较密。

故人西辞黄鹤楼

烟花三月下扬州

孤帆远影碧空尽

惟见长江天际流

别董大

高适

千里黄云白日曛，

北风吹雁雪纷纷。

莫愁前路无知己，

天下谁人不识君。

『云』的繁体字『雲』，上下结构，上紧下松，字呈方形。为使字宽疏，内部四个点写成两个小点。

『雪』字上横，竖向落笔，再向右运行，起笔呈方形。横钩较重，钩呈三角形。内部四点写成轻轻的两竖。第二画左点与第三画相离，使笔画的疏密关系发生变化。

千里黄云白日曛
北风吹雁雪纷纷
莫愁前路无知己
天下谁人不识君

乌衣巷

刘禹锡

朱雀桥边野草花，
乌衣巷口夕阳斜。
旧时王谢堂前燕，
飞入寻常百姓家。

「草」字的字头靠左，与下竖不在一条中垂线上。下横左伸，字的重心在中部，笔画偏左，字势险而平稳。

「寻」的繁体字「尋」，上密下疏，笔画排列均匀。「寸」横画极力向左挺伸，增加了字的宽度。底钩末点向里靠，保持字势的稳定。

朱雀橋邊野草華
烏衣巷口夕陽斜
舊時王謝堂前燕
飛入尋常百姓家

枫桥夜泊

张　继

月落乌啼霜满天，
江枫渔火对愁眠。
姑苏城外寒山寺，
夜半钟声到客船。

『江』字左旁上点收笔藏锋，中点收笔向下，下点写成挑点向右上挑出。右边第二笔竖取斜势，第三笔横中间向上拱，字势浑厚丰满。

『月』字左右相对的两竖画取背势，笔画粗重浑厚。内部两横均分内部空白，字势宽舒朴拙。

月落烏啼霜滿天
江楓漁火對愁眠
姑蘇城外寒山寺
夜半鐘聲到客舩

寒食

韩翃

春城无处不飞花，
寒食东风御柳斜。
日暮汉宫传蜡烛，
轻烟散入五侯家。

「无」的繁体字「無」，第一笔撇稍直立，三横不平行，上横向右上斜，越往下越趋于平缓。四竖中第四个竖向下伸出，底部四点间距相等，四点处在一条水平线上，使字形稳定。

「烟」字左大右小，这是《张猛龙碑》字的一个特点。「火」的写法是，竖撇起笔呈方形，上段较直，下部向左撇出，左点向左上出锋，呼应右上点，右点下垂。右部外框粗壮，内部笔画细小，布白宽疏。

春城無處不飛花

寒食東風御柳斜

日暮漢宮傳蠟燭

輕煙散入五侯家

劝学　　颜真卿

三更灯火五更鸡，

正是男儿读书时。

黑发不知勤学早，

白首方悔读书迟。

「首」字上两点较重，逆锋而入，写成锐角。中间长横，藏锋起笔，左粗右细，左低右高。下部「自」的折比较圆润，内部两横不与右竖相接，一个与左竖相接，内部空白较大。

「方」字上点两头尖，位置居于横画上方偏右，与横之间留有空白。横长，左低右高。撇长伸向左下。横折钩，横短细，钩重，与撇尖齐平。全字重心平稳。

三更燈火五更鶏

正是男兒讀書時

黑髮不知勤學早

白首方悔讀書遲

城东早春

杨巨源

诗家清景在新春，
绿柳才黄半未匀。
若待上林花似锦，
出门俱是看花人。

「若」字字头写成两点一横，左点低，呈三角形。中部长横与上横斜向平行。撇很重，向左下伸展，「口」上靠，字势带有行意。

「是」字上小下大，「日」端正。中横很长，左低右高。中竖垂直，右点重，左小撇与捺相连。捺重，笔力浑厚。

诗家清景在新春
绿柳缲黄半未匀
若待上林花似锦
出门俱是看花人

夜上受降城闻笛

李 益

回乐峰前沙似雪，

受降城外月如霜。

不知何处吹芦管，

一夜征人尽望乡。

「吹」字「口」形体略呈圆形，位置适中。右部上撇起笔呈方形，横钩只写成三角点，下撇在上撇中段起笔，笔画都强而有力。末笔点笔锋向右下行笔，然后向上推笔而收，以取得力量的均衡。

「乡」字左中右三分，左低右高，整齐排列。全字中锋运笔，点画圆劲，筋力内含。

回樂峰前沙似雪

受降城外月如霜

不知何處吹蘆管

一夜征人盡望鄉

滁州西涧

韦应物

独怜幽草涧边生，
上有黄鹂深树鸣。
春潮带雨晚来急，
野渡无人舟自横。

『独』的繁体字『獨』，左高右底。左旁第一笔向右上伸，斜盖住右边笔画。右半上边『罒』重按折笔，呈方形。下边的折圆滑，角度大。竖钩取向势，扩大内部空间。

『幽』是半包围结构，左右两边的竖要短，只包住内部笔画的一半。中竖垂直，左右竖下部向里斜，内部布白匀称，字势开放。

独怜幽草涧边生
上有黄鹂深树鸣
春潮带雨晚来急
野渡无人舟自横

赴东都别牡丹　令狐楚

十年不见小庭花，
紫萼临开又别家。
上马出门回首望，
何时更得到京华。

『华』的繁体字『華』，字头上开下合，笔顺是：竖，横，横，竖。中下部的横斜向平行，中竖垂直，左右笔画对称。笔画多是起笔呈方形。

『年』字上横很短，中横长，第三横间距较大，竖画偏向右侧。二三画间巧妙填补一个三角点，打破了横与竖的定势，布白巧妙。

十年不见小庭花
紫萼臨開又小別家
上馬出門更得到京華
何時更得到京華

大林寺桃花

白居易

人间四月芳菲尽，

山寺桃花始盛开。

长恨春归无觅处，

不知转入此中来。

『长』的繁体字『長』，上部小横不与竖画连接，中横很长，左低右高。下边短撇在横的右三分之一处起笔，中间笔画密集，长捺向右伸展，优雅舒畅。

『盛』字上横斜向右上方，第三笔横折钩写得很大，形成宽阔的空间。戈钩直而有力。字底上贴，底横略向上拱，字势安稳。

人間四月芳菲盡

山寺桃花始盛開

長恨春歸無覓處

不知轉入此中來

题都城南庄

崔护

去年今日此门中，
人面桃花相映红。
人面不知何处去，
桃花依旧笑春风。

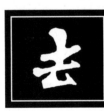

『去』字逆锋入笔，竖画异常粗壮，起笔力量极强。两横斜向平行，较短。底部折方，点轻，以突出竖画。

『今』字人字头舒展，覆盖下部笔画。小横上贴，末画写成垂露竖。

去年今日此門中

人面桃花相映紅

人面不知何處去

桃花依舊笑春風

山行

杜牧

远上寒山石径斜，
白云生处有人家。
停车坐爱枫林晚，
霜叶红于二月花。

「霜」字字头第二笔点远离中线，下面「木」的横画随之向左伸出，增添字的宽度，造成左疏右密之势。

「叶」的繁体字「葉」，结字宽疏，字头左右张开，「世」的小竖短小，使字的空白增加。全字笔法方圆兼用，上部竖起笔呈圆，下部横起笔呈方。竖钩右移，两点左右呼应。

遠上寒山石逕斜
白雲生處有人家
停車坐愛楓林晚
霜葉紅於二月花

秋夕

杜牧

银烛秋光冷画屏，
轻罗小扇扑流萤。
天街夜色凉如水，
卧看牵牛织女星。

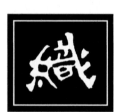

『织』的繁体字『織』，左右错落，左旁低而下沉，右部戈钩长伸，整个字两边笔画粗重，中间细轻，造成外重内轻之势。

『女』字第一笔撇折，折处圆转，不出棱角。第二笔撇曲度大，长横中间略上拱，字势浑厚适度。

銀燭秋光冷畫屏
輕羅小扇撲流螢
天街夜色涼如水
卧看牽牛織女星

征人怨

柳中庸

岁岁金河复玉关，
朝朝马策与刀环。
三春白雪归青冢，
万里黄河绕黑山。

『环』的繁体字『環』，左右结构，右部占位大。左旁上提，上部平齐，左下留出大块空白。临写时要看清笔画安排，最后两笔撇捺，因地方小，写成两点。

『青』字在视觉上使人感到笔画间距相等。上部横画向左斜，造成险势，但上竖和下部『月』中正，使字势安稳。

歲歲金河復玉關
朝朝馬策與刀環
三春白雪歸青冢
万里黄河遶黑山

《张猛龙碑》用笔与结字特点

《张猛龙碑》全称为《魏鲁郡太守张府君清颂之碑》，刻于北魏明孝帝正光三年（五二二），无撰书人姓名，碑文记载了张猛龙任鲁郡太守时的政绩。该碑书法刚健劲挺、清雅自然，开唐欧阳询等书家之先导。其用笔沉健，如切金断玉，结体欹正相生，变化多端，诚为北魏书法难得之神品，被历代书家公认是学习魏碑书体的范本之一。

一、用笔特点

《张猛龙碑》字点画起笔多藏锋，以方笔为主，方圆相济。运笔以中锋为主，侧锋为辅。行笔逆锋涩进，收笔含蓄。用笔两头都着力，运笔中不管是提按还是使转，都要有内在的骨力，不能平拖而过。

（一）点

《张猛龙碑》字的点的变化与组合十分丰富，有方有圆，有藏有露，有长有短，形态多样。如『心』字的左点，藏锋起笔，折笔按下，笔管向左下倾斜，折锋涩进向右上挑出，棱角分明。『心』字右点，露锋起笔然后按笔右挫，提笔回锋。『正』字中间一点为挑点，多露锋入笔，待按笔把点的轮廓铺满后，再缓缓出锋，就势写下一笔右侧点。『之』字上点为起笔点，一般写法是从左上方平静入笔，收笔时逆笔向上推回提收。『勺』字内

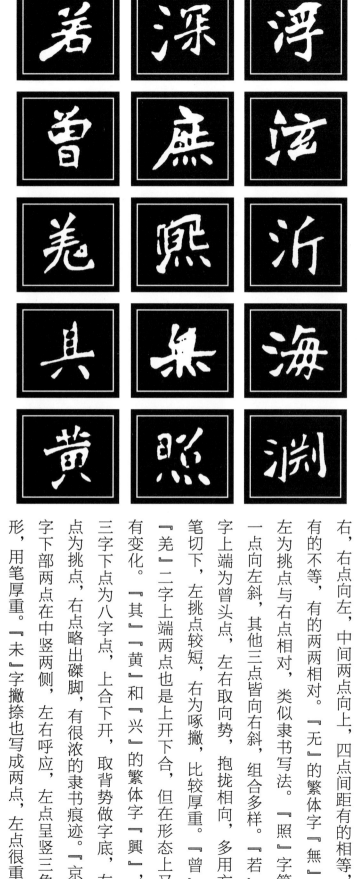

点为收笔点，点沉重有力，笔势从前一笔画连续而来，从第二画开始的连续行笔动作对写好这一点都十分重要。这一点起笔重，收笔有下垂之势，缓缓提笔收锋。此碑不管何种点，是大是小，都要顿挫充分，写得饱满。一字中几乎无一相同，如「其」字的下点，碑中出现多次，两点各具特色。

点的组合有多种，造形多很奇特。如「浮」「泣」「沂」「海」「渊」「深」的散水点组合，有圆有方，有大有小，三点之间笔断意连，起笔收笔不同，出锋的方向也不一样。欧阳询写的散水点就源于此碑。「庶」「熙」底部的四点组合，左点向右，右点向左，中间两点向上，四点间距有的相等，有的不等，有的两两相向。「无」的繁体字「無」，左为挑点，其他三点皆向右斜，类似隶书写法。「照」字第一点向左斜，右点取向势，抱拢相向，多用方笔切下，左挑点较短，右为啄撇，比较厚重。「曾」字上端为曾头点，左右取向势，「羌」二字上端两点也是上开下合，但在形态上又有变化。「其」「黄」和「兴」的繁体字「興」，三字下点为八字点，上合下开，取背势做字底，左点为挑点，右点略出磔脚，有很浓的隶书痕迹。「京」字下部两点在中竖两侧，左右呼应，左点呈竖三角形，用笔厚重。「未」字撇捺也写成两点，左点很重，

向左下甩出。『未』字前三画比较匀称，第四画左点突然加大，与右点形成鲜明对比。『冬』和『于』的异体字『於』，二字的上下点，一般上点较小取俯势，下点有两种写法：一是下点呈仰势，上下呼应，

如『冬』字，一是下点与上点形态一样，如『于』的异体字『於』。点的变化多样，增添了字的内涵，使字生动活泼。

（二）横

横以藏锋方起为主，棱角分明，干净利落。有些方笔是通过切锋笔法表现出来的。所谓切锋，是指起笔时先有一个

切的动作，写横先竖下笔，然后折锋往右运笔，形成方笔。横以露锋圆笔为辅，以增加横的变化。横的伸缩对比强烈。横有长短之分，长横的收笔有轻有重。如『可』字长横，起笔藏锋，切笔呈方，把笔毫调到中锋后，逆锋握笔运行，腰部略细，右端提笔重按回锋收笔。『千』字横画藏锋起笔，且行且提，左重右轻，收笔回锋不重按。字中长横取仰势、俯势还是平势，依据横在字中的位置

而定。『世』字长横取仰势，『安』『每』长横取平势，『七』字横画左低右高，起笔用逆锋，收笔时逆方向快速收回，起笔收笔都呈方形。『五』字下横从上方入笔，力量很强，左重右轻。『是』字中间横画很长起笔重，向左伸，以达到

力量的平衡。短横也有仰、俯、平直三种形态，横画起笔也有藏露、方圆、轻重之分，细看『王』『辞』二字短横，形

态也是变化多样。

（三）竖

竖画起笔有圆转、方折两种：皆起笔藏锋，行笔中锋，收笔含蓄，悬针、垂露都不明显。『十』字起笔画圆转，『地』

字起笔方折。『出』字五个竖画都是藏锋逆入。

长竖多上重下轻，如『中』和『怀』的异体字『懷』，二字竖画，起笔藏锋横切成方笔，将笔毫调到笔画中间位置，

迟涩下行，收笔稍驻回锋。也有的竖画下部较重，『尽』的繁体字『盡』与『生』二字的竖画，下端就较重。长竖有直有曲，

『生』『第』二字就微微弯曲，以示字的力度。『第』字因左边有撇，竖微向左弯。书写时要注意竖画的位置与长短。

『年』和『军』的繁体字『軍』二字，是左宽右窄的字势，中竖的位置偏右，竖画垂直而挺拔。『军』的繁体字『軍』，

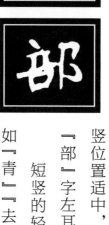

竖位置适中，使两侧力量均衡，字形稳定。『郎』字左耳竖长，

『部』字左耳竖短，使字有变化。

短竖的轻重使用在字中有三种情况：第一种是上重下轻，

如『青』『去』等字，多取背势，曲头如钉。第二种是上轻下重，

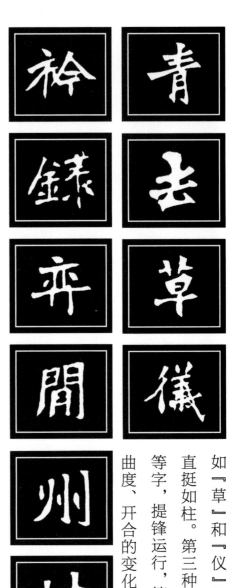

如「草」和「仪」的繁体字「儀」等字，竖画收笔多圆笔回锋，直挺如柱。第三种是轻重相等，如「衿」和「录」的繁体字「録」等字，提锋运行，筋力内含，瘦劲如钢筋。多竖并施，要有斜度、曲度、开合的变化。如「弈」「州」「闲」「坤」等字短竖垂直，右边长竖下部向右弯曲。「闲」的异体字「閒」，竖画斜度不同，上合下开。「弈」字竖画有粗细轻重的变化。

（四）撇

撇有长短之分，又有形态的变化。长撇起笔有藏有露，有轻有重，中段有直有曲，出撇时有的锐利劲健，有的比较含蓄。撇画宜中锋行笔，笔管斜度与运笔方向相反，逆锋涩进，收笔多要重按，出锋全力贯注。「人」字长撇略有弯曲，笔意轻松。「太」字的撇中间略细，收笔处重按，力到撇尖。「月」字的竖撇较直，收笔带出小撇。「天」字撇上段较直，下段弯曲，出撇前重按。短撇起笔要满，然后笔尖不动，笔腹左转，把笔锋调到中路，得势而出，

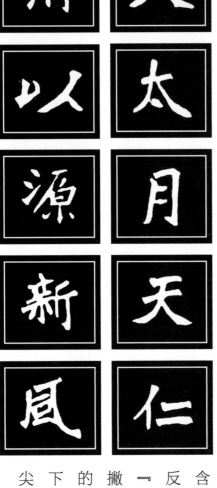

如『仁』『沂』二字之撇。撇的形态也是多样，『以』字斜撇上细下粗，如一把利刃。『源』字长撇飘逸，两头尖中间略粗，状如兰叶。『风』的繁体字『風』，撇收笔不是顺锋势而是留住笔锋折笔微微上挑。『新』字竖撇则细为垂直的悬针。撇在字中的变化，给字带来不同的意趣。

（五）捺

捺有斜捺、平捺两种，起笔有藏有露，斜捺起笔轻，平捺起笔重，收笔处都要重按，捺脚有长有短。『金』字斜捺曲度明显，方劲锐利。『葵』字上捺起笔轻，收笔重，舒展雄大。『声』字捺轻细秀婉。『焕』字捺较细，劲挺直出，

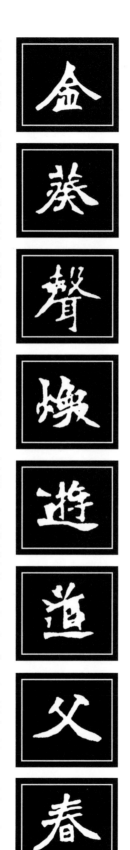

笔力不减。『游』的异体字『遊』，平捺起笔处尽力向左推出，起笔重，折回后再向右悠畅运笔，收笔舒展。『道』字平捺则直短劲挺。在一个字中左右撇捺同时存在时，撇捺要对称，多数字撇长，捺较短，如『父』『春』二字。『父』字右捺短些，收笔劲健有力。『春』字捺则柔韧。

（六）挑

挑起笔多藏锋，藏则圆劲含蓄。

『孤』字挑起笔是圆笔，『持』字挑是方笔，锋棱突出。书写挑，关键是

逆锋涩势，笔管略向左倾，仰收，力注挑尖，不可虚浮。挑的长短轻重根据字的需要而定。「地」字挑短，「始」字挑长，「我」字挑重，「好」字挑轻。

（七）钩

钩多是在挑钩处平出笔之后，再用力挑出，外角方，内角圆，出钩慢而稳，这样才有力度。「丁」字竖与钩角度较大，外方内圆，产生雄大之势，这种笔意正是六朝碑字魅力所在。「刊」字的直竖钩，

运笔直下，至挑钩处微蹲上挫，然后笔尖不动，笔腹折而向左，顺势出钩。「方」字的斜竖钩也是这种写法。「初」钩画都是逆锋入笔，并写成直线，钩短而粗重。「子」字的弧钩，是平推向左挑出，钩宜略长。「帝」字中部的横钩，出钩处提笔上挫，腕部随势外翻，把钩的外边缘写方，再出钩，钩呈三角形。「武」字的戈钩，笔势微曲，两头重中间略

细出钩，角度较大，增加了字的气势。「心」字的心钩取横势，宜曲，露锋入笔中段势平，出钩时按笔捻动笔管，向左上起钩。「也」字第一笔落笔尽力向左，末笔弯钩则尽力向右，钩小而尖锐。「风」的繁体字「風」，第二笔背抛钩弯度小，

大则无力，左右两画取背势。总之，钩是字整体的一部分，钩的形态轻重要适应字的整体。如「羽」字为使四个点更有意境，钩要写小。「饶」的繁体字「饒」，末笔较短，弯度也不大，钩就要写重。

钩因在字中处境不同，形态也不一样。

（八）折

《张猛龙碑》字折的一个突出特点是：棱角突出，挺拔而有骨力，有斩钉截铁之势。「烟」「中」二字是方笔，折用提按折挫的笔法写出。「乃」字第二笔折弯，见棱见角。「留」字折处用笔很重，折笔下沉，笔势浑厚。「首」字折是方圆兼备，一边行笔一边调顺笔锋，潜笔暗渡，保证中锋运行。「尽」的繁体字「盡」，的折有明显隶书痕迹，折处先停笔蓄势再提笔硬折。

《张猛龙碑》的用笔和笔势，用楷法但又不失隶意，如「寻」的繁体字「尋」，钩笔，出钩前轻顿、斜挫，后蹲取势，力注笔端提钩。「建」字的捺，出捺前重顿笔，缓提出捺脚，都具有隶意，这也是其用笔的一个特征。从点画用笔和形态上可以看出《张猛龙碑》劲健、朴茂、雄浑的艺术风格。

二、结字特征

了解《张猛龙碑》的结字特征，应从该碑的一般性和特殊性两方面分析。一般性是指楷书共同结字规律，特殊性是其独特的地方。唐代书法家欧阳询学过《张猛龙碑》，深得其精华，传为他总结的结字三十六法概括了书法结字的一般规律。《张猛龙碑》的结字虽极富个性，但也都符合一般规律，可以说是寓奇崛于平凡之中，一般存于特殊之中。

（一）结体欹斜

《张猛龙碑》结体是端稳的，

但字势很险，有很多字体势欹斜，以斜求飞，险而安稳，富有动感。

「当」的繁体字「當」，上部向左向上倾斜，「田」向右移，左竖与上中竖在一个纵轴上，字险，向左使字感到平衡安稳。

（二）外疏内密

《张猛龙碑》结字精密，外疏内密，不但中宫收得紧，密不透风，而且笔画还能放得开，可谓疏可走马。「建」字数个横画都密集在中宫，中竖上伸。长横左伸右展，完全放开。横的左上右上都留有大块空白。走之平捺带有隶意。「秋」字左右相依紧密，竖撇上伸，捺外展，外疏内密。「声」字笔画忽收忽放，撇捺外放，中间笔画密集，收放十分得体。「能」字左右两部靠得很近，左「厶」外放，右竖上伸，字势沉稳潇洒。「徽」和「实」的繁体字「實」，也都是内密外疏。

（三）让左移右

让左是左右结构的字，右边让边，左边宽大，如「歌」字。移右是字的部件向右伸展。「石」字撇向左伸出，具有隶书的笔意，上横短向右移，「口」字，也向右移，重心在撇与竖相交处，字势平稳，结字泰然自若。「深」字左旁散

通常是左窄右宽，这里写成左宽右窄。『赖』的繁体字『赖』，左半雄大，使右半依附左边，主次颠倒。通过让左移右，改变了原有字势，使字左右倾仰，在动态中打破板滞，字势更显雄强。

（四）错落合宜

开笔画厚重，右半笔画密集，也是右让左。『食』字撇长，其他笔画明显右移，使其左右对称，变成左疏右密。『锦』的繁体字『锦』，

《张猛龙碑》有的字是用部件的移动错落打破字的平衡，又以错落合宜达到新的平衡。『竖』的繁体字『竖』，上面两部分高低错落，

『臣』下沉竖重，『又』上提，捺轻细，下面『土』右移。如果用手把『土』左下的提画盖住，只看上部，上面是斜的，不平衡，加上『土』整字又平衡了。『节』的异体字『莭』，字头上重下轻，左右呼应对称。『即』左下的提画左伸，右耳刀下沉，末笔缩短。『即』的左半高，如高崖挺松，右部极低，似山麓一泓清涟，极富动感。『盖』字上下两部分不在一条中心线上。上部小，两点重，两点左斜右上伸，三横收紧，下部写得很大，底横粗重平直，有大地托天之势。『露』

字字头左移，全字错落新奇。『方』『裂』二字下部右移，险而安稳。

（五）迎让巧妙

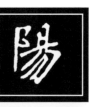
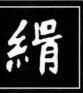
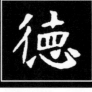
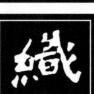

欧阳询在结字三十六法中说：字之左右，或多或少须彼此相让，方向尽善。该碑左右结构的字都讲求相近相让，迎让得体。『阳』的繁体字『陽』，左旁直立上提，上重下轻，就是让右部分结构骨架为弧形，抱住左旁，如人沿壁向上攀登。『日』窄长，『阳』的字右下角无墨，会使人视觉产生空虚感，反而增添了飘逸流动之气。『绢』字左旁第二笔起笔轻，略短，点藏而不露，下三点微微向上倾斜，依次右轻。右部『口』微斜，下部笔画以『口』为准，结成向左斜的结构骨架，左右相对，构成朝谒之势，犹如双人合舞。『德』字左旁上提，『织』的繁体字『織』左旁下移。『护』的繁体字『護』，左宽右窄，左短右长。『除』字左长右短，左窄右宽，迎让得体。

横画藏于耳刀之下，轻轻斜上。『勿』窄长斜出，『易』下部靠拢，增强了力感，字势险峻。

（六）展敛强烈

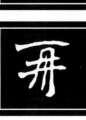

《张猛龙碑》字一部分伸展，一部分收敛，使字结构奇巧，这是该碑的又一特点。如『秀』字上敛下展，『禾』结构紧敛，上撇方劲，平出，竖短，点小，下部『乃』宽，横向笔画左伸，竖钩长取直势，钩厚重沉稳，字的支点在钩上。『衣』字左展右敛，

上横左实右虚，向左侧伸出。左撇长而粗大，向右下伸展，哺啄撇方劲上提，捺轻细收敛，字势左重右轻，展敛鲜明。『秦』字三横浑厚沉凝，向左倾斜，撇厚重且掠出，捺与撇呼应，也尽力向右下伸展。『禾』收敛，小巧玲珑，紧缩于撇捺之下。

如果将其想象成一个人，那么整个字如登堂入室，有风雨不动安如山之感。『震』字右上紧缩，下部舒展。『去』字整个字取缩势，只有竖上伸粗重。『再』字每个笔画都取舒展之势。

（七）主笔突出

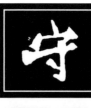
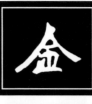
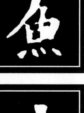

其他碑帖也有突出主笔的特征，而《张猛龙碑》则更为明显、夸大，反映出主笔突出的艺术风格。

所谓主笔，即是一个字中的一笔，比起其他笔画来，长而劲拔，大而深厚，形象鲜明突出，位置引人注目。把特定的笔画写得强健粗壮，加以突出，可影响字的全局，从朴素的结构中透出雄劲，表现独特的变化和精湛的韵味。如『守』字为上下结构，以上盖下，为突出横画，宝盖写得较小，上点小巧，左点沉实外斜，横构很重，并且成锐角，用笔方劲厚重。中间主笔横向左伸出有力。竖钩挺拔，字势安祥，劲健多姿。『守』字个性很强，但又符合天覆的结字规律。『金』字的撇粗且长为主笔。捺轻俏锐利，下部紧凑密集，靠在左面长撇上，使字清新可爱。『鱼』的繁体字『魚』，也是突出撇画，使主笔与其他笔画区别。『小』字主笔不是竖，而是左点，左点很大，呈三角形，离中竖较远，字势雄伟。又如『刊』字的竖钩、『青』字的长横，都是靠加长加重来显示主笔的走向。

（八）形态多变

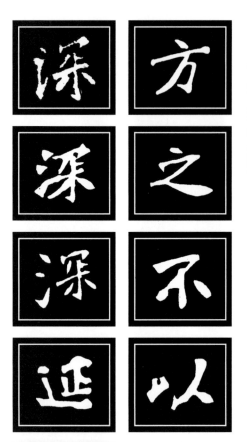

有的碑帖同一个字反复出现时，点画写法与字形无明显差异。《张猛龙碑》中同一字则有较大变化。如『方』『之』『不』『以』等字，都多次出现，字形都有变化。『深』字，第一个『深』字左旁二三笔相连，右部竖长。第二个『深』字右部上移，三点水很重，呈三角形，『木』的横画左侧加长，使整个字形横宽。第三个『深』字左旁三点散开，左旁长，右部短，上部平齐。三个『深』字笔画和字形都有不同的变化。

另外，该碑根据字形的需要，改变原来点画形态，如『延』字第一笔平撇，起笔方劲，收笔含蓄，笔画凝重。末笔捺画，起笔斜方，收笔含蓄上挑。整个字笔画浓重，带有隶书的痕迹，寓巧于拙，给人以清新质朴的美感。『流』字散水点成菱形，末三笔小巧变形，中竖也变成点，最后的竖弯钩作小捺斜出，整个字四围似由点组成，使字有一种新的美感。这样结字，既大胆又合理，出于意料之外，合乎情理之中。

从以上用笔结字分析，我们可以看出《张猛龙碑》字势挺拔，神采飞动。其笔画劲健、沉实、灵动，运笔切金断玉，干脆利落。运笔以方笔为主，方中寓圆。《张猛龙碑》结字精奇，开合适度，忽放忽收，欹侧取势，奇正相生，寓奇崛于平正之中。

三、临习时需要注意的问题

学习楷书，除唐碑外，还应临习魏碑，包括《张猛龙碑》在内，为进一步学习其他书体打下基础。

首先，应了解该碑的用笔和结字特点，多看多体验其形质美，在美感的伴随下，自觉地临习，收效才大。

第二，临写的范本，应是原碑，不要临写经后人修饰的笔画清楚的字帖。

第三，《张猛龙碑》是用刀在石头上刻出来的，与毛笔在纸上书写不同，应透过刀锋看笔锋，把刀法还原到笔法上来。不能将字写得剑拔弩张、毫无韵味。初学者可以参照名家临写的字形，以苍劲、雄浑、丰满为上。

第四，《张猛龙碑》虽被奉为魏碑之冠，但也不是无懈可击，应该去粗取精，选好字临写。该碑剥蚀较重，那些漫漶不清、残缺不全的字，可先不写，等到掌握笔法结字，临写水平提高之后，看一笔能想到字的全貌时，再写这些字。

最后，该碑字形古朴，筋力内含，逆锋迟涩是其重要的笔法。平拖、死滞、浮滑是运笔大忌。初学者不能求快，要在缓慢行笔中掌握用笔与结字，不能急躁。

图书在版编目（CIP）数据

魏碑集唐诗 ／ 于魁荣编著 ． — 北京 ：中国书店，
2022.1
ISBN 978-7-5149-2779-5

I．①魏… II．①于… III．①楷书－碑帖－中国－北
魏 IV．① J292.23

中国版本图书馆 CIP 数据核字 (2021) 第 174617 号

魏碑集唐诗

于魁荣 编著

责任编辑 田 野
出版发行 中国书店
地　　址 北京市西城区琉璃厂东街一一五号
邮　　编 100050
印　　刷 河北环京美印刷有限公司
开　　本 880mm×1230mm 1/16
印　　张 7.5
字　　数 108 千
印　　数 1—5000
版　　次 二〇二三年一月第一版 二〇二三年一月第一次印刷
书　　号 ISBN 978-7-5149-2779-5
定　　价 二十八元